CONTENTS

1 - Nike Zoom KD IV
2 - Nike Zoom KD V
3 - Nike Zoom KD VI
4 - Nike Zoom KD VII
5 - Nike Lebron VIII
6 - Nike Lebron IX
7 - Nike Lebron X
8 - Nike Lebron XI
9 - Nike Lebron XII
10 - Nike Air Force 1 Highs
11 - UA Curry 1
12 - UA Curry 2
13 - UA Curry 3
14 - Asics Gel Lyte III
15 - adidas ZX Flux
16 - adidas Yeezy Boost 750
17 - adidas Yeezy Boost 350
18 - adidas Yeezy 500
19 - adidas Yeezy Boost 700
20 - adidas Ultra Boost 4.0
21 - adidas NMD HU
22 - Nike Air Fear Of God 1
23 - Nike Air Max Plus
24 - Nike Air Max 270
25 - Reebok Shaq Attaq 1
26 - Reebok Question
27 - Reebok Answer 4.5

Disclaimer:

GrownKiddz™, LLC is NOT affiliated with Nike, ADIDAS, Under Armour, Reebok, Puma, or Asics in any way, shape, or form. This coloring book is intended for entertainment purposes. All graphics are original graphics of GrownKiddz™, LLC. We encourage you to visit us online at www.GrownKiddz.com to shop our apparel line and view our additional books found on Amazon.com. Follow us on social @GrownKiddz.

| | **1** UK EU CM | **Zoom Kd IV** |
| | | 520814-001 | 2012 |

WWW.GROWNKIDDZ.COM

	2 UK EU CM	**Zoom Kd V**	
		583111-300	2013

3	Zoom Kd VI	
UK EU CM	646742-500	2014

WWW.GROWNKIDDZ.COM

GK.

Zoom Kd VII

653996-660 | 2014

5 UK EU CM	**LEBRON 8**
	429676-401 \| 2010

WWW.GROWNKIDDZ.COM

7	**LEBRON 10**
UK EU CM	541100-005 \| 2012

WWW.GROWNKIDDZ.COM

	8	LEBRON 11
	UK EU CM	616175-330 \| 2013

GK

WWW.GROWNKIDDZ.COM

9	**LEBRON 12**
UK EU CM	684593-488 \| 2014

WWW.GROWNKIDDZ.COM

10	Air Force 1 High
UK EU CM	315121-115 \| 1982

11	UA Curry 1
UK EU CM	1258723-005 \| 2014

WWW.GROWNKIDDZ.COM

GK

12	UA Curry 2	
UK EU CM	1259007-422	2015

GK

WWW.GROWNKIDDZ.COM

13 UK EU CM	UA Curry 3
	1269279-600 \| 2016

WWW.GROWNKIDDZ.COM

14 Asics Gel Lyte III
UK
EU
CM

H803L.4343 | 1991

15	adidas ZX Flux
UK EU CM	S32277 \| 2014

WWW.GROWNKIDDZ.COM

	16 UK EU CM	**Yeezy Boost 750**	
		BY2456	2015

| 17 | Yeezy Boost 350 |
| UK EU CM | AQ4832 | 2015 |

WWW.GROWNKIDDZ.COM

19
UK
EU
CM

Yeezy Boost 700

B75571 | 2017

WWW.GROWNKIDDZ.COM

Ultra Boost 4.0

CP9251 | 2017

21 UK EU CM	adidas NMD Hu
	AC7188 \| 2015

WWW.GROWNKIDDZ.COM

22	**Fear of God**
UK EU CM	AR4237-002 \| 2018

23
UK
EU
CM

Air Max Plus

BQ4629-002 | 1998

WWW.GROWNKIDDZ.COM

Air Max 270

AH8050-017 | 2018

25	**Shaq Attaq 1**
UK EU CM	V47915 \| 1992

WWW.GROWNKIDDZ.COM

26	**Reebok Question**
UK EU CM	79757 \| 1996

27 Reebok Answer 4.5

UK
EU
CM

CN5841 | 2018

www.ingramcontent.com/pod-product-compliance
Lightning Source LLC
Chambersburg PA
CBHW081652220526
45468CB00009B/2621